· 世界文学名著连环画收藏本 ·

漂亮的朋友③

原　　著：〔法〕莫泊桑
改　　编：仓　兴
绘　　画：杨文理　李宏明　杨宇萍　孙晓玲
封面绘画：唐星焕

CNS | 湖南美术出版社

漂亮的朋友 ③

　　杜洛华在管森林死后，就向玛德莱娜（原管森林夫人）求婚，然后接替了朋友的主编职位，又接替了丈夫的角色。他转眼间成为法国政治新闻界的风云人物。

　　他得出一个结论：世界只属于强者，谁有胆量，谁就能胜利。为达到名利双收的目的，杜洛华诱惑了他的老板瓦尔特的夫人……

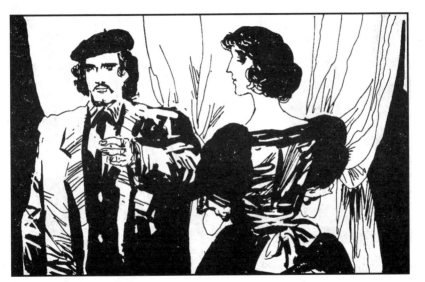

1. "我想说的是……我只不过是个穷小子，又没有地位，这些您都很清楚。但我人穷志不穷，自认还有点小聪明，而且已经找到了前进的道路。跟一个功成名就的人能得到什么好处，这是谁都看得清楚的。

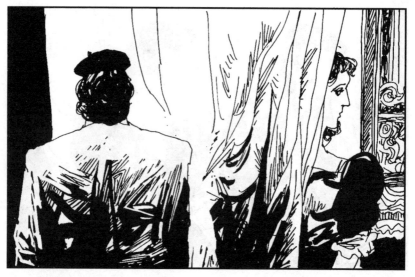

2. "可是，跟一个初出茅庐的人，前途就难卜了，将来可能会糟糕，也可能会很好。总之，我记得我曾经对您说过，我最大的理想就是娶一个像您这样的女人。

3. "今天，我再次把我的愿望告诉您：我终身的幸福全在您一句话了。您可以按您的意愿使我成为您的知己或者您的丈夫。我的整个身心都属于您。等您回巴黎之后，您再把您的决定告诉我，好吗？"

4. 杜洛华滔滔不绝地说完了上面那番话，眼睛根本不敢望她。管森林夫人也目光茫然，一动不动，似听非听。然后，两人都不再说话，默默地守在死者床边直至深夜。

5. 第二天，人们将死者遗体入殓。事完之后，管森林夫人邀杜洛华到花园里散步。

6. 她低声而又严肃地对他说："请听我说，亲爱的朋友，您的建议……我已经考虑过了。我不想让您得不到任何回答就这样离开。但我也不会回答说我同意或不同意。

7. "我之所以在可怜的查理尚未入土之前就和您谈这个问题，是因为既然您已经对我谈起了这件事，我认为有必要让您知道我的为人，如果您不能了解我，您就不必继续抱有您昨天向我表明的那种愿望了。

8. "您要明白，婚姻对我来说，并不是一条锁链，而是一种结合。我爱自由。我要有行动、交际和出入的绝对自由。我不能容忍别人监视我，嫉妒我或者议论我。

9. "当然，我会向娶我的男人保证绝对不辱没他的名声，不使他遭人嫌弃或耻笑。但这个男人必须保证平等地对待我，把我当做盟友，而不是一个下级，一个唯命是从的妻子。我这与众不同的想法是绝不改变的。

10. "另外，我再补充一句，您现在不必回答我，回答了也没有用，将来我们肯定还会见面，也许过些日子之后再来谈这些问题会更好些。"杜洛华捧着她的手吻了很久。

11. 第二天，管森林被安葬在戛纳公墓。仪式非常简单。

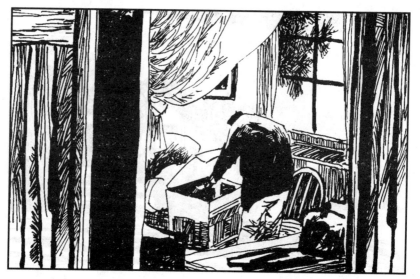

12. 杜洛华回到巴黎，又恢复了过去的全部生活习惯。现在，他搬进了君士坦丁堡街楼下那套小小的公寓，一副规规矩矩的摸样，准备另起炉灶重新生活。

13. 4月中旬，杜洛华收到一张简短的便条，上面写着："我已抵巴黎。请来一聚。玛德莱娜。"

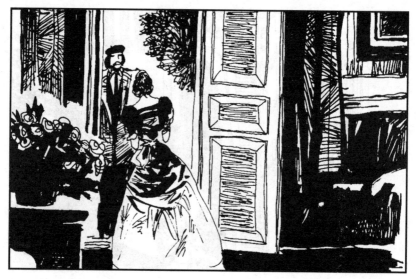

14. 当天下午3时，杜洛华便登门拜访了管森林夫人。她妩媚地微笑着，向杜洛华伸出双手，两人四目相对，彼此看了好一会儿。

15. 杜洛华猜出她是同意的，便双膝一跪，拼命吻她的手，一面结结巴巴地说："谢谢，谢谢，我是多么爱您啊！"

16. 杜洛华努力工作，节约开支，好在结婚的时候不至于两手空空。过去，他挥金如土，现在却非常吝啬。

17. 他们终于决定于5月10号正式结婚。管森林太太未结婚前的名字叫玛德莱娜，她对杜洛华说："我希望有个贵族称号。难道您不能在我们结婚的时候弄个贵族头衔吗？"

18. 杜洛华早就想过这件事，但因怕弄巧成拙，所以一直不敢贸然行事。现在既然玛德莱娜也鼓励他这样做，他便依他未婚妻的主意给自己的父亲加上了一个带"德"字的贵族标记。

19. 两人共同拟了一个结婚启事："亚历山大·杜·洛华·德·康泰尔先生及夫人之子乔治·杜·洛华·德·康泰尔与玛德莱娜·管森林夫人结为终身伴侣，特此敬告。"

20. 杜洛华又根据玛德莱娜的嘱咐把他们要结婚的事告诉了马雷尔夫人。他的情人刚一听到这个消息，几乎昏厥过去。她喉咙里像塞了什么东西似的，说不出话来，只是一个劲地喘着。

21. 杜洛华对她说："我既没有钱，也没有地位，在巴黎孤零零的无依无靠。我需要身边有个人给我出主意，安慰我，支持我。我一直在找伙伴和盟友，现在总算找到了玛德莱娜！"

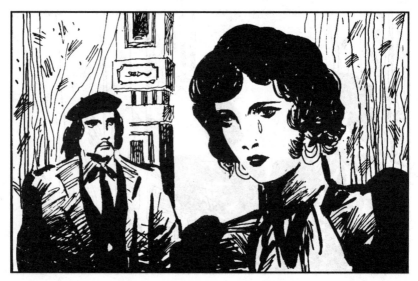

22. 说到这里，他看见他情妇目光呆滞，两颗晶莹的泪珠从眼里涌出，越来越大，接着不断有泪珠簌簌地往下掉。她站起身子。杜洛华知道，她要走了。

23. 她湿润而绝望的眼睛是那样美丽，那样忧郁，流露出一个女人内心的全部痛苦。她断断续续地说："我没有什么可说的……我没有任何办法……你说得对……你选择得很好，应该如此。"说完走了。

24. "我的天，总算完事了……没有大吵大闹。我就喜欢这样。"他如释重负，感到突然自由了，解放了，可以无拘无束地过新的生活了。他舞动双拳，猛击墙壁，为自己的成功和力量感到陶醉，仿佛刚刚和命运之神打了一仗。

25. 现在，杜洛华每天都在未婚妻那里消磨半日，未婚妻待他情同手足，但亲密之中隐藏着一股真正的感情，掩盖着一种内心的欲望。

26. 杜洛华和玛德莱娜商定：只邀请几位证人参加他们的世俗结婚登记，不再举行宗教仪式。办完手续后，他们当晚就动身去卢昂，然后下乡去看望杜洛华年迈的双亲。

27. 杜洛华对这趟旅行颇为犹豫，他觉得自己的父母是乡下人，土里土气的，可能和玛德莱娜合不来。但他妻子说她自己也是小户人家出身，她会喜欢他的父母亲的。

28. 在火车上，杜洛华始终握着妻子的手，心里焦灼地盘算着怎样去爱抚她。他觉得玛德莱娜聪明、机敏、狡黠，因此不知如何是好。他担心自己在她眼里显得幼稚，不是太腼腆就是太鲁莽，不是太迟钝便是太急躁。

29. 玛德莱娜温柔地坐在杜洛华身边。她计划着回来后他们该做的事情。他们要保留她和前夫住过的那套公寓，杜洛华要继承管森林在《法兰西生活报》中的职务和待遇，不出三四年，年俸将有3万到4万法郎。

30. 杜洛华多年梦寐以求的艳遇和发迹，正在逐一或即将实现，年轻人踌躇满志，所以，他这次回乡颇有点衣锦还乡的味道。

31. 年老的双亲走了很远的路程来迎接儿子和儿媳。老两口都非常激动，他们望着玛德莱娜，就像在端详一件稀罕玩意儿。老头子很快活，神情中流露出赞许和满意，老妈妈态度严肃而忧郁，带着含蓄的敌意亲了亲玛德莱娜。

32. 他们仅仅在老家住了一个晚上就马上启程回巴黎。杜洛华在马车上笑着对妻子说："你瞧，我早预料到了。真不该让你认识我父母，杜·洛华·德·康泰尔先生和夫人。"

33. 回到了巴黎，杜洛华暂时仍旧负责搞他的社会新闻，等待着接替管森林的全部职务。

34. 玛德莱娜换了一个丈夫，但保留了前夫的房子和原先的一切习俗。每到星期一晚上，请老朋友沃德雷克伯爵来家里吃饭。现在杜洛华和老伯爵之间的关系已经变得相当融洽了。

35. 众议员拉罗舍·马蒂厄给他们提供了一些有关摩洛哥的消息。报社要掀起一场倒阁运动，夫妻俩先是共同讨论，然后再由杜洛华执笔写成文章。但他常常不知如何开头，这时他妻子就过来轻声地提示他几句。

36. 她词锋犀利，用女人所特有的刻毒语言中伤总理，把对他政策的攻击和对他相貌的嘲讽巧妙地结合在一起。她的观察细腻，令人折服，她的幽默诙谐，使人捧腹。

37. 文章写完以后，杜洛华高声朗读了一遍。两人都认为写得不错，彼此相视而笑，感到既惊讶又高兴，仿佛刚刚了解对方的内心。他们惺惺相惜，含情脉脉地你看着我，我看着你。

38. 杜洛华本人也锻炼出一种恶毒的旁敲侧击的本领，写出的文章以夫妻共同杜撰的贵族姓氏乔治·杜洛华·德·康泰尔的名字发表。

39. 这些文章在议院内外引起了强烈反响。瓦尔特老头对作者表示热烈祝贺，正式任命他为政治编辑部主任。

40. 杜洛华逐渐在政治界崭露头角，他感到自己的影响越来越大了，但他妻子才思的敏捷、消息的灵通、知识的渊博，还是使他佩服得五体投地。

41. 不管什么时候，只要他回家，客厅里总是有客人。不是一位参议员，就是一位众议员，或者是一个法官，再不就是一位将军。他们对待玛德莱娜像对待老朋友一样。他心想："她可真是个能干的外交家。"

42. 她也经常外出访友，一去就是大半天，往往是过了吃饭的时间很久了才回来。每次她都要带回来许多消息。

43. 一天傍晚，她兴冲冲地回到家里，连面纱都来不及摘，便对丈夫说："好消息，司法部长刚刚任命了两个参加过混合委员会的法官。咱们正好趁此机会打他一闷棍，叫他永远也忘不了。"

44. 他们果然给了司法部长一闷棍，第二天又是一闷棍，第三天再加一闷棍。

45. 每个星期二都要来他们家吃晚饭的马蒂厄欣喜若狂, 握着他们夫妇的手连声说: "好家伙, 多厉害的文章。这样一来, 咱们还能不成功吗? "他指的是倒阁运动, 只要打倒了现内阁, 那外交部长的美差就非他莫属了。

46. 杜洛华劲头十足地支持马蒂厄，他知道这样做日后少不了他的好处。再说，他只不过是在继续管森林的事业罢了。

47. 马蒂厄曾答应过管森林，一旦自己当上了部长，就授予他十字勋章。现在，除了这枚勋章将来会改佩在玛德莱娜新丈夫杜洛华的胸前外，其他的一切，几乎没有任何改变。

48. 但是，杜洛华也碰到了一件不顺心的事。那就是报社的同事现在经常拿他开心，他们不叫他自己的名字而叫他管森林。

49. 因为新主任和已故旧主任所写的文章在构思和文笔上是那么相像，竟似出自同一个人的手笔。同事们对杜洛华的这种称呼大大损伤了他的虚荣心，刺痛了他的自尊心。

50. 他怕听这个名字，一听就脸上发烧，仿佛有人在他耳边大喊："你的文章都是你老婆写的。他现在帮你就像以前帮管森林一样，没有她，你们什么都不是。"

51. 杜洛华倒是相信，管森林要是没有这个老婆，可能的确什么也不是。可是自己难道也是这样吗？

52. 不，他不愿听到管森林这个名字，想避开它，但又难于摆脱它。这使杜洛华对已经死去了的管森林产生了一种怨恨心理，总想借故来挖苦他一下或奚落他一番。

53. 一天晚上，他们在布洛涅森林散步，他半开玩笑半认真地问玛德莱娜，是不是曾让管森林戴过绿帽子。他多么希望听到这样的回答："如果我真的欺骗过他的话，那我的情夫就只可能是你呀！"

54. 然而，妻子对他提出的问题不是置之不理，就是在被他逼急了的时候小声回答说："你真无聊，提这样的问题，人家会回答吗？"

55. 这种回答等于是变相承认。杜洛华感到十分恼怒。既然她欺骗过她从前的丈夫，现在杜洛华又怎能相信她呢？

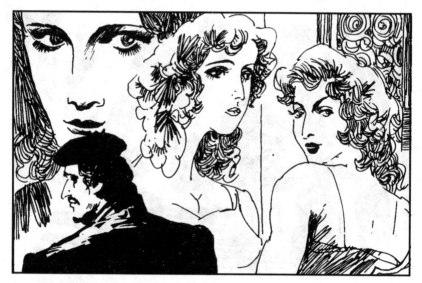

56. 他得出了一个结论： "所有的女人都是妓女，只能利用，不能相信。我如果因此而生气，岂不是太傻了？

57. "一切都离不开自私这两个字，为名利而自私总比为女人和爱情而自私更值得。世界只属于强者，谁有胆量，谁就胜利。我一定要成为强者，成为人上人。"

58. 杜洛华心想："她真漂亮。这样也好，咱们是棋逢对手。不过，如果你对不起我，使我再次在别人面前丢脸，我非闹个天翻地覆不可。"为了不让玛德莱娜猜到他的心思，他吻了吻她。玛德莱娜感到丈夫的嘴唇冷得像冰一样。

59. 杜洛华请报社一位老编辑郑重其事地转告全体同事，他不希望别人再叫他管森林，否则就别怪他翻脸不认人。从此以后，报社里便再也没有人叫他管森林了。

60. 马雷尔夫人和瓦尔特夫人结伴来拜访杜洛华夫妇。马雷尔夫人仍然亲切地以漂亮朋友称呼杜洛华。

61. 瓦尔特夫人谈到雅克·里瓦尔这个单身汉要在他的寓所里举行一次邀请名媛贵妇出席观看的大型剑术表演。她说："遗憾的是，那天丈夫有事去不了，没有人领我们去。"

62. 杜洛华立刻自告奋勇说可以领她们出席。她同意了："那我和我的女儿可感恩不尽了。"

63. 瓦尔特夫妇的两个女儿，姐姐叫萝丝，18岁，长相难看；妹妹叫苏珊，17岁，金黄色的头发，蓝灰色的眼睛，娇小的身材，像个大洋娃娃，十分逗人喜爱。

64. 杜洛华夫妇把客人都送走了之后，妻子快活地对丈夫说："你知道吗？你已经使瓦尔特夫人动心了。""你得了吧。"丈夫不相信地说。

65. "真的，我敢保证。她和我谈起你的时候，激动得很。她是很少这样的。她还想给她的两个女儿找两个像你这样的丈夫哩！"杜洛华喃喃地说："是吗？……这么说，她看上我了？……"

66. "肯定是这样，一点没错。如果你还没结婚，我一定劝你向她的女儿求婚……当然是向苏珊，而不是向萝丝，对吗？"他一边卷着胡子，一边回答道："嗯，那个做母亲的倒挺不错的。"

67. 他妻子不以为然地说："那位母亲嘛，你不妨去试一试。她本是个正派女人，尽管她也曾因嫁给了一个犹太人而痛苦过，但她对自己的丈夫始终如一，更何况又到了她那样的年纪。要是早几年的话也许还有可能。"

68. 杜洛华心想："难道我真的能娶苏姗？"接着，他耸了耸肩膀，觉得自己真是异想天开。尽管如此，他还是决定往后要好好试探一下瓦尔特夫人对他的态度，但并没有考虑从中会得到什么好处。

69. 第二天，杜洛华回访马雷尔夫人，他首先碰见了洛琳。洛琳正在客厅里弹钢琴。

70. 小姑娘没有像过去那样扑过来搂住他的脖子叫他漂亮朋友，而是像大人那样一本正经地施了一个礼，便很严肃地退了下去。小姑娘这种态度使杜洛华大吃一惊。

71. 她母亲进来了。杜洛华握住她的双手，轻轻地吻着，说："我多么想你啊。""我也是。"她回答道。

72. 她告诉杜洛华，她仍然一直保留着君士坦丁堡街那套他们过去用来幽会的房子，因为她相信她的漂亮朋友准会回来的。杜洛华心里既高兴又骄傲。他感到这个女人的确是真心实意地爱着自己。

73. 星期四下午，杜洛华单独陪老板夫人和她的两个女儿去参加娱乐会。玛德莱娜说她对此不感兴趣，一个人去了众议院。

74. 杜洛华发觉老板夫人那天下午着实打扮了一番，显得比往常更年轻和漂亮，的确相当诱人。

75. 主持人里瓦尔看见老板夫人，急忙上前迎接，然后和杜洛华握手："你好，漂亮朋友。"杜洛华吃了一惊，问："谁告诉你……"里瓦尔赶紧打断他的话："瓦尔特夫人觉得这个绰号非常雅致。"

76. 站在一旁的老板夫人脸色微红地解释说："是真的，我承认，如果我和您再熟一些，我也会像洛琳那样，叫您漂亮朋友的。这个名字对您真是再合适不过了。"

77. 杜洛华爽声笑道："那就请便吧！夫人，您就这样叫我好了。"瓦尔特夫人垂下了眼睛，说："不，我们还不够熟。"杜洛华低声说："我希望将来我们更熟一些，不知您是否允许？"

78. 比赛开始了。但是漂亮朋友的目光却不时从舞台上移到了老板夫人的身上，他发现老板夫人也在悄悄地看他。

79. 有时候，两人的目光正好碰到了一起，瓦尔特夫人的目光便连忙缩了回去。杜洛华心想："看来这女人真的对我动了心了。"

80. 杜洛华在送瓦尔特夫人一家回去的路上，正好坐在瓦尔特夫人对面，他再次碰到了她那含情脉脉而又躲躲闪闪、局促不安的目光。他想："嗯，她已经上钩了。"想到这里，他不由得笑了。

81. 他高高兴兴地回到家。玛德莱娜正在客厅里等他，说："我打听到一个消息，摩洛哥事件变得复杂了，法国很可能派远征军到那里去。他们一定会利用这件事来推翻内阁，拉罗舍会趁机把外交部长的位子弄到手。"

82. 杜洛华装出一脸不相信的样子，故意激她："你算了吧！"她果然火了："嗨，你和管森林一样头脑简单。"他只是笑了笑说："和那个戴绿帽子的管森林一样？"

83. 玛德莱娜把身子转过去，不屑回答他。沉默了片刻她才继续说："星期二咱们有客人。"最近，她利用丈夫的政治影响交了一些朋友，连请带拉把一些需要《法兰西生活报》支持的参议员和众议员的夫人弄到家里来。

84. 杜洛华答道:"好极了。"他满意地搓着手,因为他找到了一个既可以折磨妻子,又能够满足他报复心理的好办法。自从上次同妻子的谈话后,他便产生了一种强烈的妒忌心理,可他妻子假装没听见,笑容可掬,毫不在乎。

85. 第二天，杜洛华抢在妻子前面单独去邀请这位老板夫人，看看她对自己是否真的有意。他觉得很有趣，心里美滋滋的："如果可能的话……为什么不呢？"

86. 瓦尔特夫人出来，一见杜洛华便高兴地把手伸了过去："是哪阵风把您吹来的呀？""不是因为风，是因为从昨天起我一心想着您的缘故。"瓦尔特夫人脸色煞白，结结巴巴地说："得了，别孩子气了，咱们还是谈别的吧。"

87. 杜洛华突然双膝跪下，用双臂把她拦腰抱住。瓦尔特夫人吓了一大跳。"真的，我早就爱上您了，爱得简直都发疯了。"

88. 瓦尔特夫人感到呼吸困难，气喘吁吁，想开口说话，却一句也说不出来。她用双手撑拒着，往后一缩挣脱了，从一把椅子逃到另一把椅子的旁边。

89. 杜洛华觉得这样追逐太可笑了，便颓然跌坐在沙发上，两手捧着头，假装抽抽噎噎地哭了起来。

90. 他站起来，喊了两声"永别了"，便逃了出去。他知道要把这个思想单纯的女人弄到手，必须慢慢来。

91. 他怀着多少有点不安的心情等待瓦尔特夫人的来临。她终于来了，神态很安详，有点冷淡和傲慢。杜洛华装出一副非常谦逊、非常谨慎和顺从的样子。

92. 杜洛华安排瓦尔特夫人坐在自己右侧。吃饭的时候，他只和她谈一些严肃的事情，而且态度毕恭毕敬。可是，老板夫人仍然使他心猿意马，原因是这个女人很难弄到手。

93. 饭后，瓦尔特夫人想早点回家，杜洛华要送她回家。她赶紧推辞。她说："你不能把客人丢下不管啊。"他说："最多20分钟，大家甚至不会发觉。如果您拒绝，那就伤透我的心了！"

94. 瓦尔特夫人只好答应了。他们刚在车里坐下，杜洛华便抓住她的手，激动地吻起来："我爱你，我只想对您说，我爱你。让我每天都对你说这句话，让我到你家里，跪在您脚下5分钟……"

95. 她任凭他握着自己的手，气喘吁吁地回答："不，我不能。别人会怎么说，我的两个女儿，绝对不行。""我非见你不可，在您门口等着，如果您不下来，我就上楼去找您！"夫人只好让他明天下午3时30分去圣三会教堂。

96. 第二天下午还不到3点，杜洛华就来到了圣三会教堂前。3点15分瓦尔特夫人来了，他赶紧迎上前去。她没有把手伸给杜洛华，低声说："我没有多少时间，马上要回去，你跪在我身边，省得别人注意。"

97. 他们在祭坛边上的过道处跪了下来。杜洛华尽情地在她耳边倾诉着爱情。她终于抵挡不住感情的冲击，说："我没有想到，我已经支持不住了，我也爱您！"他浑身一震，长出了一口气："啊，我的上帝！"

98. 现在，连瓦尔特先生也用漂亮朋友来称呼杜洛华了。老板在经理室内向他宣布了一个好消息：内阁已经倒台，他们的朋友拉罗舍·马蒂厄终于当上了新内阁的外交部长。

99. 他们的报纸也就成为半官方的报纸了。老板要漂亮朋友在摩洛哥问题上写点有趣的东西，写篇新鲜的能产生特别效果的专题文章。

100. 杜洛华从《法兰西生活报》的合订本里把他初出茅庐时和玛德莱娜第一次合作炮制的那篇《非洲从军行》的文章找了出来。

101. 他作了些许改动，把标题换成了"从突尼斯到丹吉尔"，再用打字机重新打过一遍。

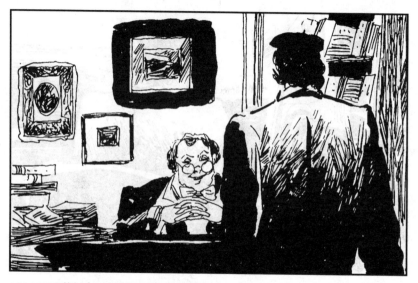

102. 三刻钟后，文章送到了老板手里，老板看后表示很满意。

103. 整整一个夏天，杜洛华夫妇都没有离开巴黎。他们在《法兰西生活报》上，为新内阁大吹大擂。

104. 杜洛华一连发表了十多篇关于阿尔及利亚殖民地的文章。尽管他完全相信法国不可能出兵，但他仍然坚决支持军事远征的想法。

105.《法兰西生活报》成了内阁公开的喉舌。报纸的灵魂是外交部长拉罗舍·马蒂厄。

106. 部长大人经常到杜洛华夫妇家里来。他每一次都带来电文、情报和消息，对杜洛华夫妇进行口述，仿佛他们都成了他的私人秘书，而他才是这个家的真正主人似的。

107. 杜洛华对这个不可一世的暴发户已经心怀不满了，但他暂时不得不屈居其下，听他指挥。

108. 杜洛华把写好的文章送到部长家里去请他审阅。部长对他说："在摩洛哥问题上，您也许太肯定了一点，谈到派远征军的时候，口气应该说，按道理非派不可，但又必须暗示这是不可能的。

109. "而且您本人也丝毫不相信会这样做。要让公众在字里行间了解到，我们是不会去冒这个险的。"杜洛华心领神会，连声说好，内心深处却在暗骂这个自命不凡的草包。

110. 他想："他妈的，如果我能拿得出10万法郎现款，在我的老家卢昂参加竞选，把我的同乡，不管好赖，统统都投进选举这个大骗局中，那我一定能成为一个了不起的政治家，比这些鼠目寸光的下流胚肯定要强多了。"

111. 杜洛华从部长家回到编辑部，有人递给他一封密电，是老板夫人发来的。

112. 杜洛华展开电文，上面写着："今天我必须和你谈谈，有非常要紧的事。下午2时在君士坦丁堡街等我，我可以帮你一个大忙。"落款是"你的至死不渝的朋友——维吉妮。"

113. 杜洛华皱了皱眉头，感到非常恼火。原来，瓦尔特夫人委身于他之后，心里懊恼得很，接连三次幽会，她都不断责备和咒骂她的情夫。

114. 这种举动终于惹恼了杜洛华。他对这个已过妙龄而喜怒无常的女人，开始感到腻烦。于是，他干脆疏远她，希望就此结束他们两人之间的这种风流艳事。

115. 但这回却轮到瓦尔特夫人来追求他了。老板夫人像脖子上拴了块石头跳进河里的人一样，完全沉溺在爱情之中。杜洛华心软了，继续和她私通。

116. 她的情欲达到了疯狂的程度，使杜洛华穷于应付，简直像是一种折磨。漂亮朋友无法忍受了。

117. 瓦尔特夫人终于明白，杜洛华不再爱她了，但她自己对杜洛华的爱情之火却越烧越旺。她窥伺他，尾随他。

118. 她藏在拉上窗帘的马车里，或者停在报馆门前，或者停在杜洛华的家门口，或者停在他可能经过的街道上等他。总之，她仍然顽固地爱着他，想出各种办法把杜洛华引到君士坦丁堡街去。

119. 接到瓦尔特夫人要他去君士坦丁堡街见面的电报，杜洛华心里又恼怒又纳闷，心想："这只老猫头鹰还找我做什么？可能她根本没有重要事情告诉我，无非是再次向我唠叨，她如何如何爱我。

120. "不过，去看看也好，但我一定要在3点以前把她打发走，免得马雷尔夫人4点钟来时和她碰到一起。"

121. 下午2时，杜洛华和老板夫人在约定地点相会。老板夫人又责备杜洛华对他寡情，漂亮朋友不耐烦了，拿起帽子要往外走。

122. 瓦尔特夫人赶忙拦住他，说是有一桩政治方面的秘密要告诉他，还说可以让他赚一大笔钱。杜洛华这才重新坐下来。

123. 瓦尔特夫人告诉杜洛华，她丈夫和外交部长正在背着杜洛华进行一笔大买卖。原来，向摩洛哥派远征军这件事是在拉罗舍当上外交部长的那天就决定了的。

124. 他们一步步地把牌价落到65或64法郎的摩洛哥公债大批买进来。他们的办法非常巧妙,做得不露半点声色,给人的印象是政府不会出兵。等法国军队一到那边,国家就会保证偿还公债。